钦定三希堂法帖（三）

梁武帝《异趣帖》，史孝山《出师颂》，欧阳询《卜商帖》《张翰帖》，褚遂良《倪宽赞》《摹王羲之兰亭序》，冯承素《摹王羲之兰亭序》，颜真卿《自书告身帖》《朱巨川告身帖》《江外帖》

陆有珠　主编

广西美术出版社

前 言

 《三希堂法帖》，全称为《御刻三希堂石渠宝笈法帖》，又称为《钦定三希堂法帖》，正集 32 册 236 篇，是清乾隆十二年（1747 年）由宫廷编刻的一部大型丛帖。

 乾隆十二年梁诗正等奉敕编次内府所藏魏晋南北朝至明代共 135 位书法家（含无名氏）的墨迹进行勾摹镌刻，选材极精，共收 340 余件楷、行、草书作品，另有题跋 200 多件、印章 1600 多方，共 9 万多字。其所收作品均按历史顺序编排，几乎囊括了当时清廷所能收集到的所有历代名家的法书墨迹精品。因帖中收有被乾隆帝视为稀世墨宝的三件东晋书迹，即王羲之的《快雪时晴帖》、王珣的《伯远帖》和王献之的《中秋帖》，而珍藏这三件稀世珍宝的地方又被称为三希堂，故法帖取名《三希堂法帖》。法帖完成之后，仅精拓数十本赐与宠臣。

 乾隆二十年（1755 年），蒋溥、汪由敦、嵇璜等奉敕编次《御题三希堂续刻法帖》，又名《墨轩堂法帖》，续集 4 册。正、续集合起来共有 36 册。乾隆帝于正集和续集都作了序言。至此，《三希堂法帖》始成完璧。至清代末年，其传始广。法帖原刻石嵌于北京北海公园阅古楼墙间。《三希堂法帖》规模之大，收罗之广，镌刻拓工之精，以往官私刻帖鲜与伦比。其书法艺术价值极高，代表着我国书法艺术的最高境界，是中国古典书法艺术殿堂中的一笔巨大财富。

 此次我们隆重推出法帖 36 册完整版，选用文盛书局清末民初的精美拓本并参考其他优质版本，用高科技手段放大仿真影印，并注以释文，方便阅读与欣赏。整套《三希堂法帖》典雅厚重，展现了古代书法碑帖的神韵，再现了皇家御造气度，为书法爱好者提供了研究、鉴赏、临摹的极佳范本，更具有典藏的意义和价值。

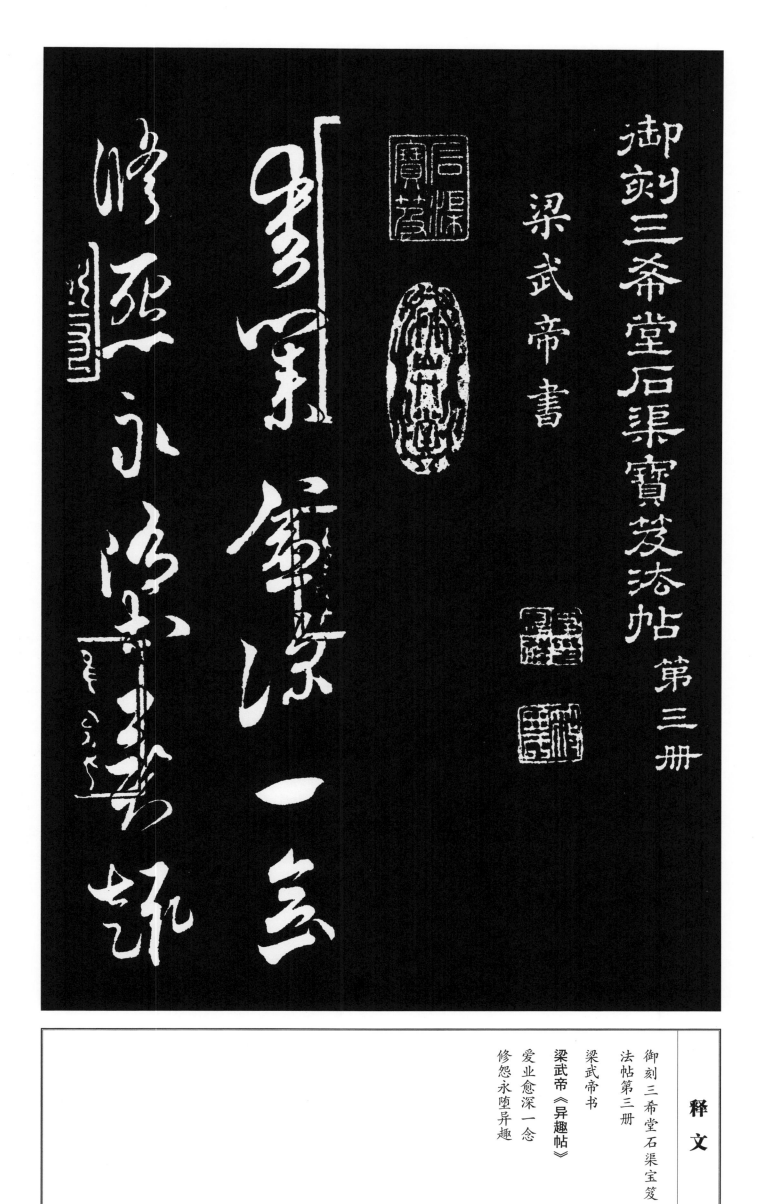

释文

御刻三希堂石渠宝笈
法帖第三册

梁武帝书

梁武帝《异趣帖》

爱业愈深一念

修怨永堕异趣

是卷十四字冲澹萧散及乃晋人神趣歷代

愛業愈深一念修怨永堕異趣君不

御筆釋文

释文

君不

乾隆帝跋

愛业愈深一念修怨永

堕异趣君不

御笔释文

乾隆帝跋

是卷十四字冲澹萧散

得晋人神趣历代

官帖未经收入是以嗜古博雅之士及鉴藏家举未论及董香光始以刻之戏鸿堂帖中定为梁武帝书而槜李冈王氏则谓是大令得意笔要亦未有确证第以脎气帖验之则董说为长剔其为书家董狐不妄许可者耶今墨迹传入内府展阅一再觉江左风流上与三希相

5

辉映他日俦并得脚气
帖真本当共为
一室贮之乾隆庚午嘉
平廿有六日御识

王肯堂跋
此帖前后不全当是子
敬得意书或者见其作
释氏语遂以为梁武帝
书壹何陋也肯堂题时
万历丙午冬仲十有四
日

王野跋
大令书法外拓而散朗
多姿此

帖非大令不能辨峻恐一念隋拴異趣而書法又深含奇趣耳

太原王野題

梁武帝異趣帖全學大令書法自隋唐迄宋元流落民間未登天府故無祕殿收藏重印

萬曆初藏韓存良太史家董玄宰刻石戲鴻

堂中以冠歷代帝王法書之首至是而千秋墨寶始烜赫天壤間矣其後王宇泰諸名公政題為子敬真蹟蓋欲推而上之然審淳化閣拓本武帝腳氣帖正與此筆意相類似不必遠托晉賢方為貴重況文敏精鑒博識定有所據故余仍改題從董雲康熙五十六年歲在丁酉十月朔華亭王頊齡謹識

堂中以冠历代帝王法
书之首至是而千秋墨
宝始烜赫天壤间矣其
后王宇泰诸名公政
题为子敬真迹盖欲推
而上之然审淳化阁
拓本武帝脚气帖正与
此笔意相类似不
必远托晋贤方为贵重
况文敏精鉴博
识定有所据故余仍改
题从董云康熙五
十六年岁在丁酉十月
朔华亭王顼龄谨识

于京邸之画舫斋
隋人书

史孝山《出师颂》

出师颂　史孝山
芒芒上天降祚为汉作
基开业人神
攸赞五曜宵映素灵夜
□皇运未

授弟实增焕历纪十二玄乌命中易西戎

不顺东夷搆逆乃命上将授以雄戟桓桓

上将实天所启允文允武惟师尚父素斾

万揆为世作批昔在孟津惟楚薄伐

一麾浑一区寓苍生更如飚风变楚薄伐

犹犹至于太原诗人歌之犹叹其艰况

羽军穷域极边鼓世停羽旗不暂寨

释文

授万宝增焕历纪十二
天命中易西戎
不顺东夷构逆乃命上
将授以雄戟桓桓
上将授为世作楷昔在孟
武明诗阅礼宪章
百揆为世作楷昔在孟
津惟师尚父素斾
一麾浑一区寓苍生更
始移风变楚薄伐
猃狁至于太原诗人歌
之犹叹其艰况
将军穷域极边鼓无停
响旗不暂寨

释文

浑御遐荒功铭鼎铱我出
我师于彼西
疆天子饯我辂车乘黄
言念伯舅恩深
渭阳介珪既削裂壤酬
勋今我将军启
土上郡传子传孙显显
令闻

米友仁跋

右出师颂隋贤书绍兴
九年

四月七日臣米友仁審定

史孝山出師頌見閣帖中者或謂索靖書或且謂萄子雲書皆作章草此書米元暉定為隋賢當以其淳古有意外趣去幼安未遠唐人即高至虞褚安未遠唐人即高至虞褚未免束於繩檢故不辦此耳戊辰立夏日御題

唐歐陽詢書

卜商讀書畢見孔子子何為於書商曰之論事昭昭如日月之代明離如參辰之錯行商所於夫子曰志之於心弗敢忘

释 文

唐欧阳询书

欧阳询《卜商帖》

卜商读书毕见孔子孔

子

□何为于书商曰

之

论事昭昭如日月之代

明离

离如参辰之错行商所

□

于夫子□志之于心弗

敢忘

也

風力彩藻耀高翔

張翰字季鷹吳郡人有

清才善屬文而縱任不拘

時人號之為江東步兵後

詣同郡顧榮曰天下紛紜

明難未已夫有四海之名者

乾隆帝跋
也风力振采藻耀高翔

欧阳询《张翰帖》
张翰字季鹰吴郡人有
清才善属文而纵任不
拘
时人号之为江东步兵
后
诣同郡顾荣曰天下纷
纭
□难未已夫有四海之
名者

求退良难吾本山林间
人
无望于时子善以明防
前□智虑后荣执其怆
然□因见秋风起乃思
吴中莼菜鲈鱼遂□
驾而归一

妙於取勢綽有餘妍

唐太子率更令歐陽

詢書張翰帖筆法險

勁猛銳長驅智永亦

乾隆皇帝跋

妙于取势绰有余妍

宋徽宗跋

唐太子率更令欧阳

询书张翰帖笔法险

劲猛锐长驱智永亦

復避鋒雞林嘗遣使
求詢書高祖聞而歎
曰詢之書名遠播四
夷晚年筆力益剛勁
有執法面折庭爭之

释文

复避锋鸡林尝遣使
求询书高祖闻而叹
曰询之书名远播四
夷晚年笔力益刚劲
有执法面折庭争之

風孤峯崛起四面削
成非虛譽也
唐褚遂良書

漢興六十餘載海

风孤峰崛起四面削
成非虚誉也
唐褚遂良书
褚遂良《倪宽赞》
汉兴六十余载海

内艾安府庫充實
而四夷未賓制度
多闕上方欲用文
武求之如弗及始
以蒲輪迎枚生見

释文

内艾安府库充实
而四夷未宾制度
多阙上方欲用文
武求之如弗及始
以蒲轮迎枚生见

主父而歎息羣士
慕嚮異人並出卜
式拔於芻牧□羊
擢於賈豎卫青奮
奮于奴僕日碑出

於降虜斯亦曩時
版築飯牛之明已
漢之得人於茲為
盛儒雅則公孫
董仲舒兒寬篤行

释文

于降虏斯亦曩时
版筑饭牛之明已
汉之得人于兹为
盛儒雅则公孙□
董仲舒兒宽笃行

則石建石慶質直
則汲黯卜式推賢
則韓安國鄭當時
定令則趙禹張湯
文章則司馬遷相

如滑稽則東方朔
枚皋應對則嚴助
朱買臣廐數則唐
都洛下閎協律則
李延年運籌則桑

释　文

如滑稽则东方朔
枚皋应对则严助
朱买臣历数则唐
都洛下闳协律则
李延年运筹则桑

羊奉使則張騫
蘇武將率則衛青
霍去病受遺則霍
光金日磾其餘不
可勝紀是以興造

□羊奉使則張騫
苏武将率则卫青
霍去病受遗则霍
光金日磾其余不
可胜纪是以兴造

释文

功業制度遺文後
世莫及孝宣承統
纂修洪業亦講論
六藝招選茂異而
蕭望之梁丘賀夏

功业制度遗文后
世莫及孝宣承统
纂修洪业亦讲论
六艺招选茂异而
萧望之梁丘贺夏

侯勝韋□成嚴彭
祖尹更始以儒術
進劉向王褒以文
章顯將相則張安世
趙充國魏相丙吉

释文

侯胜韦□成严彭
祖尹更始以儒术
进刘向王褒以文
章显将相则张安世
赵充国魏相丙吉

于定國杜延年治
民則黃霸王成龔
遂鄭□召信臣韓
延壽尹翁歸趙廣
漢嚴延年張敞之

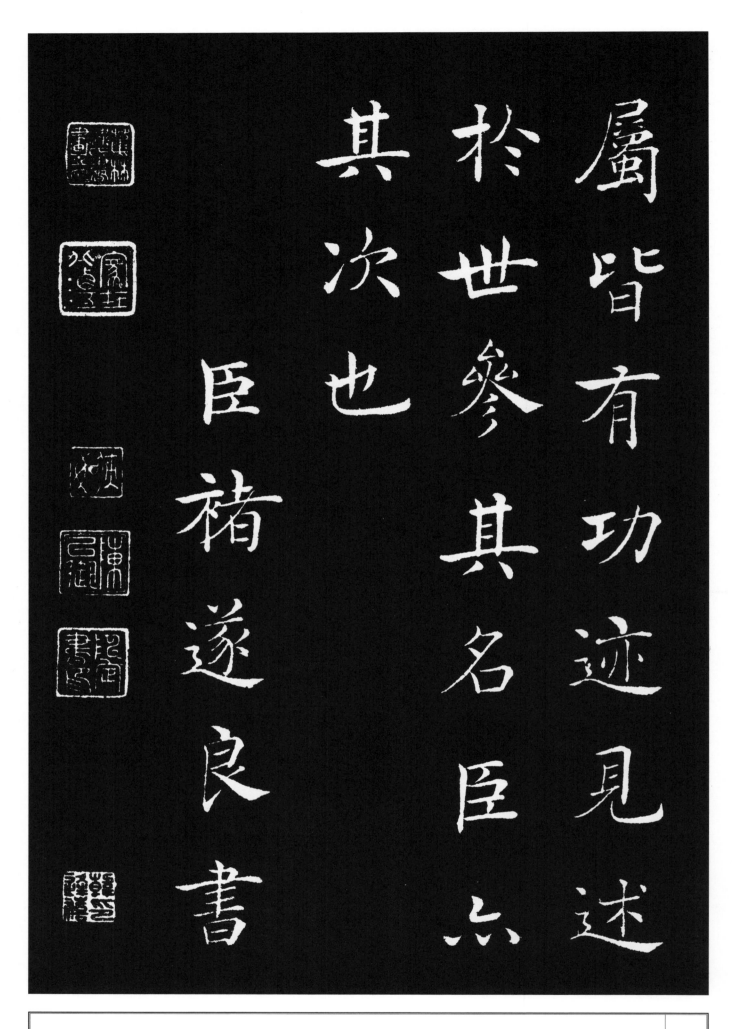

属皆有功迹见述
于世参其名臣亦
其次也
臣褚遂良书

河南三龛孟法师二刻早年所书房公乔圣

教记序长安同州本并晚年书此倪宽赞与

房碑记序用笔同晚年书也容夷婉畅

如得道之士世尘不能一毫婴之观之自鄙束

缚于毫楮间耳诸王孙赵孟坚子固书

群玉帖中帝京篇赝迹可笑盖枯且露矣

河南晚年书虽瘦实腴 孟坚又云

释文

赵孟坚跋

河南三龛孟法师二刻
早年所书房公乔圣
教记序长安同州本并
晚年书此倪宽赞与
房碑记序用笔同晚年
书也容夷婉畅
如得道之士世尘不能
一毫婴之观之自鄙束
缚于毫楮间耳诸王孙
赵孟坚子固书
群玉帖中帝京篇赝迹
可笑盖枯且露矣
河南晚年书虽瘦实腴
孟坚又云

释文

文原曩在史館獲觀褚河
南書今見此帖恍若久
別
而復睹其風儀也泰定
四
年秋分日鄧文原識

邓文原跋

文原曩在史馆获观褚

河

南书今见此帖恍若久

别

四

而复睹其风仪也泰定

年秋分日邓文原识

永和九年歲在癸丑暮春之初會

于會稽山陰之蘭亭脩稧事

也羣賢畢至少長咸集此地

释 文

褚遂良《摹王羲之兰亭
序》

永和九年岁在癸丑暮
春之初会
于会稽山阴之兰亭修
稧事
也群贤毕至少长咸集
此地

有崇山峻領茂林脩竹
又有清流激
湍暎帶左右引以為流
觴曲水
列坐其次雖無絲竹管
弦之
盛一觴一詠亦足以暢
叙幽情
是日也天朗氣清惠風
和暢仰

释　文

有崇山峻領茂林脩竹
又有清流激
湍暎带左右引以为流
觞曲水
列坐其次虽无丝竹管
弦之
盛一觞一咏亦足以畅
叙幽情
是日也天朗气清惠风
和畅仰

観宇宙之大俯察品類之盛
所以遊目騁懷足以極視聽之
娯信可樂也夫人之相與俯仰
一世或取諸懷抱悟言一室之內
或因寄所託放浪形骸之外雖

释 文

观宇宙之大俯察品类
之盛
所以游目骋怀足以极
视听之
娱信可乐也夫人之相
与俯仰
一世或取诸怀抱悟言
一室之内
或因寄所托放浪形骸
之外虽

趣舍萬殊靜躁不同當其欣
於所遇暫得於己快然自足不
知老之將至及其所之既惓情
隨事遷感慨係之矣向之所
欣俛仰之間以為陳迹猶不

释文

趣舍万殊静躁不同当
其欣
于所遇暂得于己快然
自足不
知老之将至及其所之
既惓情
随事迁感慨系之矣向
之所
欣俯仰之间以为陈迹
犹不

能不以之興懷況脩短隨化終

期於盡古人云死生亦大矣豈

不痛哉每攬昔人興感之由

若合一契未嘗不臨文嗟悼不

能喻之於懷固知一死生為虛

释 文

能不以之兴怀况修短
随化终
期于尽古人云死生亦
大矣岂
不痛哉每揽昔人兴感
之由
若合一契未尝不临文
嗟悼不
能喻之于怀固知一死
生为虚

诞齐彭殇為妄作後之視今

亦由今之視昔悲夫故列

叙時人錄其所述雖世殊事

異所以興懷其致一也後之攬

者亦將有感於斯文

释文

诞齐彭殇为妄作后之
视今
亦由今之视昔悲夫故
列
叙时人录其所述虽世
殊事
异所以兴怀其致一也
后之揽
者亦将有感于斯文

永和九年暮春月内史山阴幽奥

发群贤吟咏兰兰稍叙引抽

毫纵奇札爱之重写终不如神

助留为万世法廿八行三百字之字

释文

米芾跋

永和九年暮春月内史
山阴幽兴
发群贤吟咏无足称叙
引抽
毫纵奇札爱之重写终
不如神
助留为万世法廿八行
三百字之字

最多无一似昭□竟发
不知归
模写典刑犹可秘彦远
记模不
记褚要录班班纪名氏
后生有
得苦求奇寻购褚模惊
一世
寄言好事但赏佳俗说
纷纷
那有是

释 文

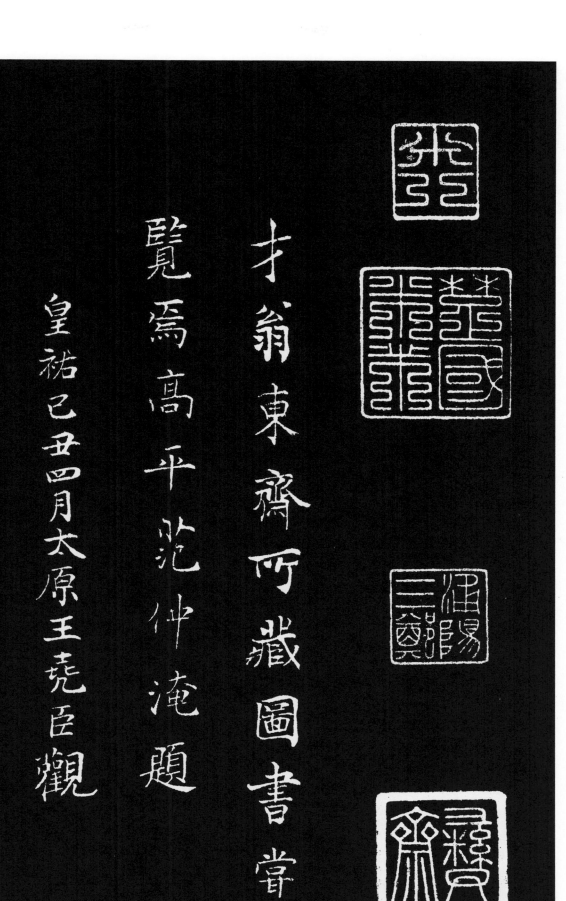

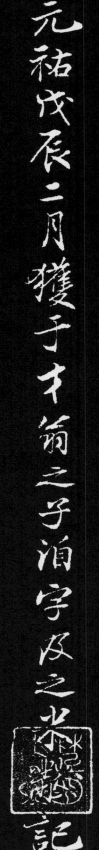

释文

范仲淹跋
才翁东斋所藏图书尝
尽
览焉高平范仲淹题

王尧臣跋
皇祐己丑四月太原王
尧臣观

米芾跋
元祐戊辰二月获于才
翁之子洎字及之米黻
记

簡池劉涇巨濟曾觀

大德甲辰三月庚午過

仇伯壽許出示古今名

跡末後見此不勝欣

释文

刘泾跋

简池刘泾巨济曾观

张泽之跋

大德甲辰三月庚午过

仇伯寿许出示古今名

迹末后见此不胜欣

歎吳郡張澤之家書
後四十四載是為至正丁亥張雨重觀于開元草樓
雨舊名澤之
褚摹蘭亭曩見墨榻及陸繼善鈎本今觀此卷乃知米
老章所評轉摺豪鋩備盡之語良為確當　御題

唐冯承素书

永和九年歲在癸丑暮春之初會
于會稽山陰之蘭亭脩禊事
也群賢畢至少長咸集此地
有崇山峻領茂林脩竹又有清流激

唐冯承素书
冯承素《摹王羲之兰亭序》

永和九年岁在癸丑暮
春之初会
于会稽山阴之兰亭修
禊事
也群贤毕至少长咸集
此地
有崇山峻领茂林修竹
又有清流激

释文

湍暎带左右引以为流
觞曲水
列坐其次虽无丝竹管
弦之
盛一觞一咏亦足以畅
叙幽情
是日也天朗气清惠风
和畅仰
观宇宙之大俯察品类
之盛

所以遊目騁懷足以極視聽之娛信可樂也夫人之相與俯仰一世或取諸懷抱悟言一室之內或因寄所託放浪形骸之外雖趣舍萬殊靜躁不同當其欣

所以游目骋怀足以极
视听之
娱信可乐也夫人之相
与俯仰
一世或取诸怀抱悟言
一室之内
或因寄所托放浪形骸
之外虽
趣舍万殊静躁不同当
其欣

释文

於所遇蹔得於己快然自足不

知老之將至及其所之既惓情

随事遷感慨係之矣向之所

欣俛仰之閒以為陳迹猶不

能不以之興懷況脩短随化終

释　文

于所遇暂得于己快然
自足不
知老之将至及其所之
既惓情
随事迁感慨系之矣向
之所
欣俯仰之间以为陈迹
犹不
能不以之兴怀况修短
随化终

期於盡古人云死生亦大矣豈

不痛哉每攬昔人興感之由

若合一契未嘗不臨文嗟悼不

能喻之於懷固知一死生為虛

誕齊彭殤為妄作後之視今

期于尽古人云死生亦
大矣岂
不痛哉每揽昔人兴感
之由
若合一契未尝不临文
嗟悼不
能喻之于怀固知一死
生为虚
诞齐彭殇为妄作后之
视今

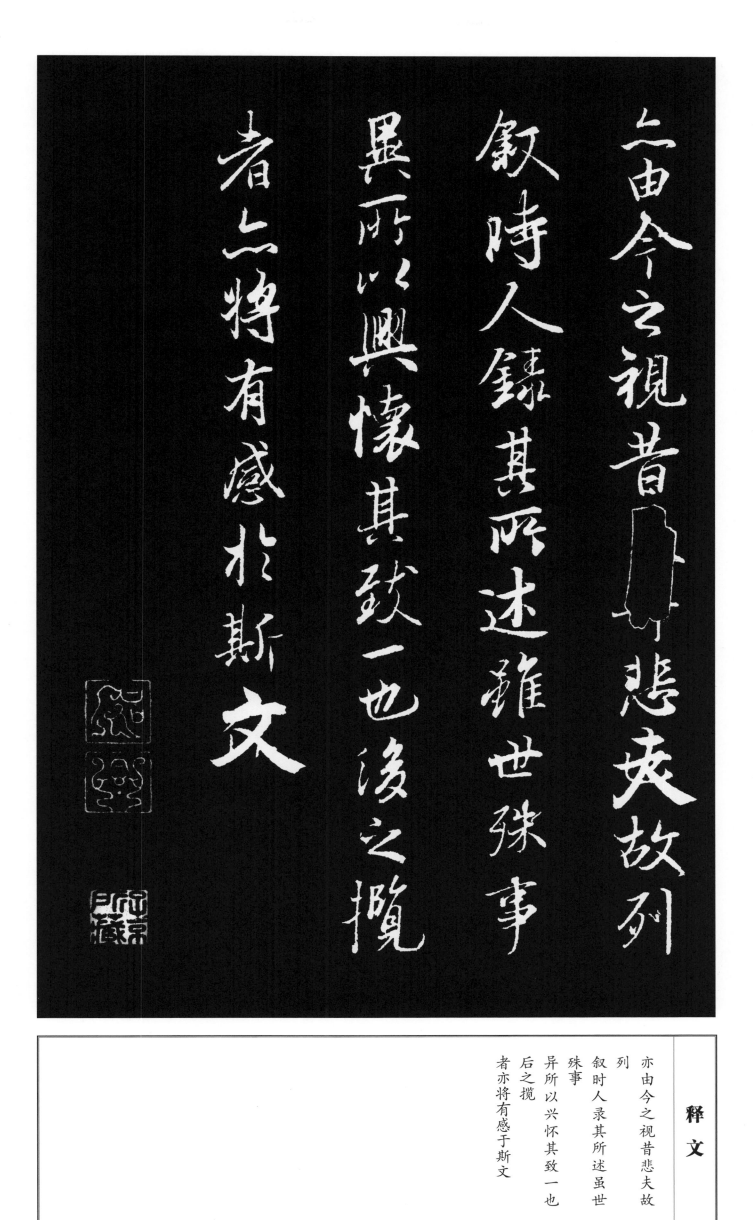

释 文

亦由今之视昔悲夫故
列
叙时人录其所述虽世
殊事
异所以兴怀其致一也
后之揽
者亦将有感于斯文

長樂許將熙寧丙辰

孟冬開封府西齋閱

臨川王安禮黃慶基

同閱元豐庚申閏

月十日

释 文

许将跋

长乐许将熙宁丙辰
孟冬开封府西斋阅
王安礼　黄庆基跋
临川王安礼黄庆基
同阅元丰庚申闰
月十日

朱光裔　李之儀觀

元豐五年三月二十七日

李秬　王景通同觀　戌

王景脩　張太寧同觀

元豐四年孟春十日

释文

朱光裔　李之仪跋
朱光裔李之仪观
元丰五年三月二十七
日

李秬　王景通跋
李秬王景通同观　戌
七月□□□

王景修　张太宁跋
王景修张太宁同观

王景修跋
元丰四年孟春十日

又同張保清馮澤
縱觀文安王景脩題

仇伯玉　朱光庭　石蒼
舒跋

元豐五年四月廿八日

定武舊帖在人間者如
晨星矣此又

落落著启明者耶元贞元年夏六月仆

将归吴兴叔亮内翰以此卷求是正

为鉴定如右甲寅日甲寅人赵孟頫书

至元甲午三月廿日巳西邓文原观

51

唐颜真卿书

勅國儲爲天下之本師道乃元良之教將以本

颜真卿《自书告身帖》

勅国储为天下
之本师导乃元
良之教将以本

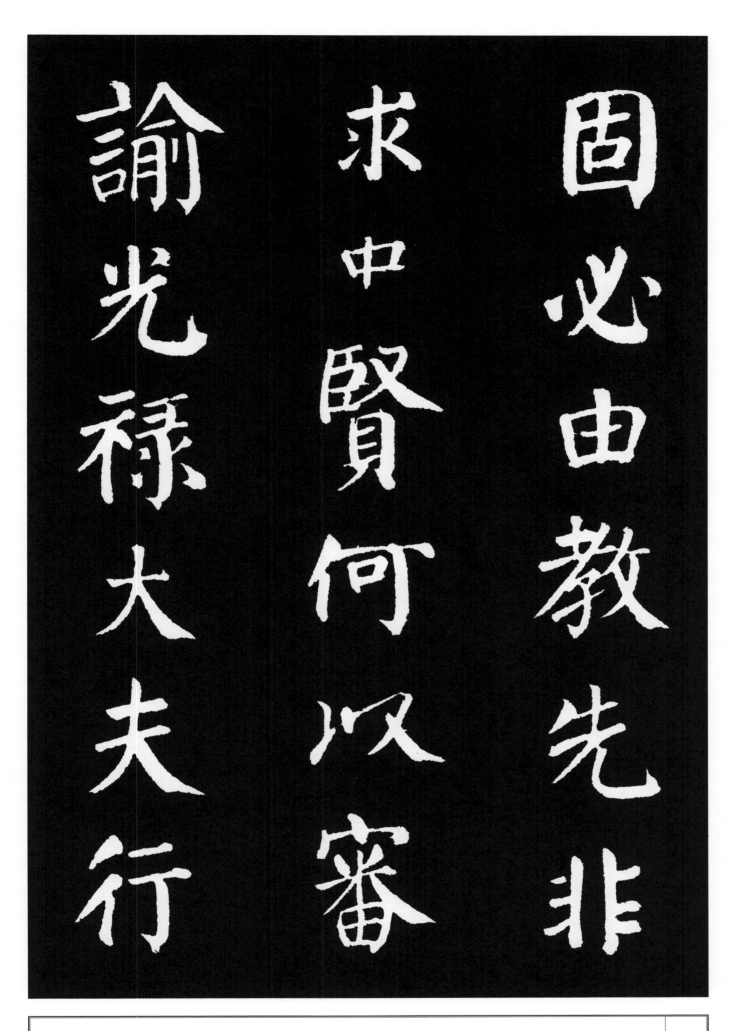

固必由教先非
求□賢何以审
谕光禄大夫行

53

吏部尚書充禮

儀使上柱國魯

郡開國公顏真

吏部尚书充礼
仪使上柱国鲁
郡开国公颜真

释文

卿立德踐行
當四科之首懿
文碩學爲百

卿立德践行
当四科之首懿
文硕学为百

释文

55

氏之宗忠讜馨
于臣節貞規存
乎士範述職中

外服劳社稷静
专由其直方动
用谓之悬解山

释文

外服劳社稷静
专由其直方动
用谓之悬解山

公啟事清彼品
流卅孫制禮光
我王度惟是一

释文

公启事清彼品
流叔孙制礼光
我王度惟是一

有寶貞萬國力
乃稽古則思其
人況

太后

释文

有实贞万国力
乃稽古则思其
人况
　太后

59

崇嶽外家聯
屬顧先勳舊
方睦親賢俾其

释文

崇徽外家联
属顾先勋旧
方睦亲贤俾其

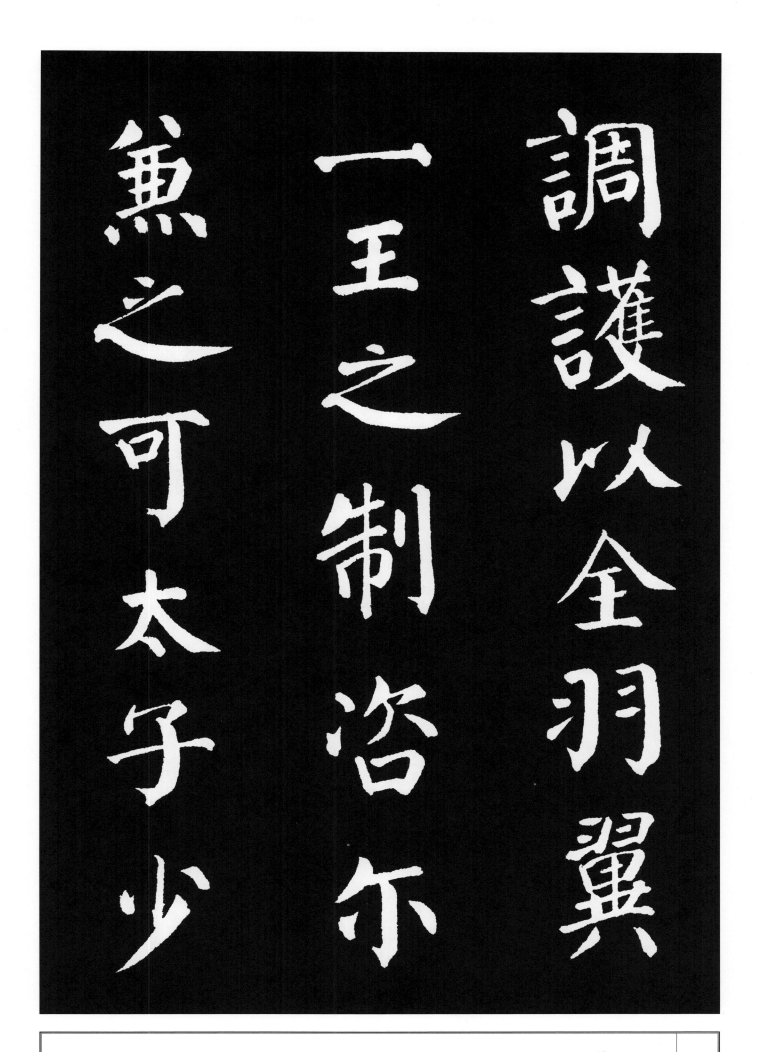

師依前充禮儀
使散官勳封如
故

释文

师依前充礼仪
使散官勋封如
故

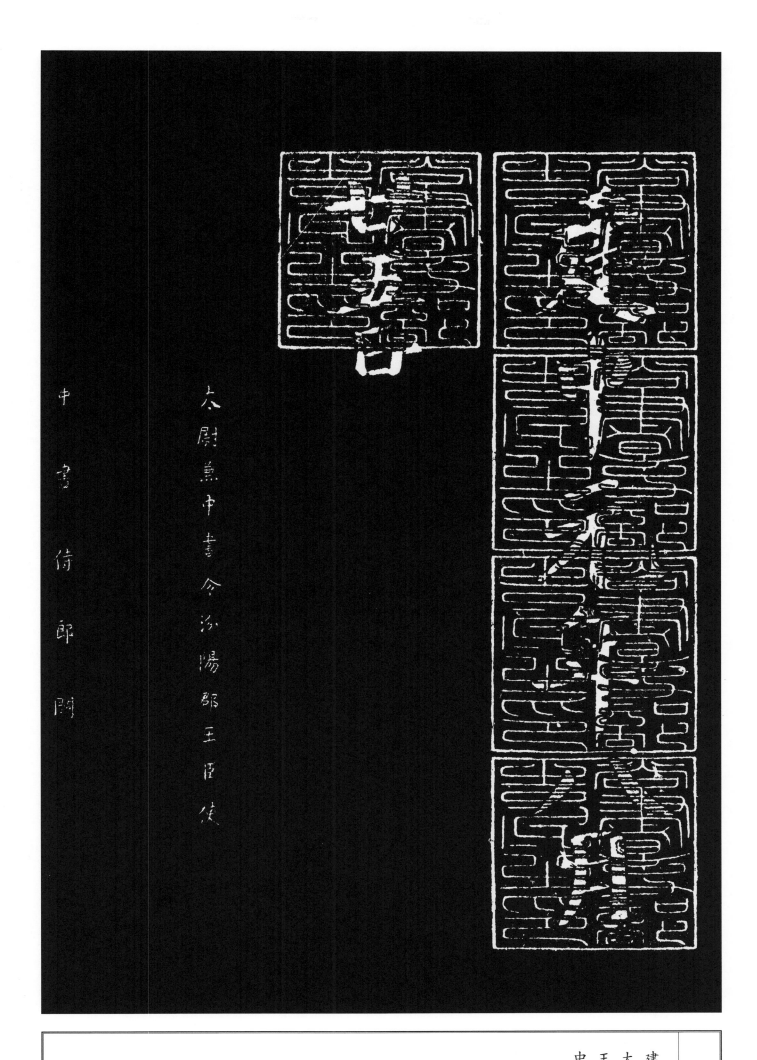

中書侍郎闕

太尉兼中書令汾陽郡王臣使

释 文

建中元年八月廿五日
太尉兼中书令汾阳郡
王臣使
中书侍郎阙

奉

勅如右牒到奉行

銀青光禄大夫中書舍人權知禮部侍郎臣于邵宣奉行

银青光禄大夫中书舍
人权知礼部侍郎臣于
邵宣奉行
奉
敕如右牒到奉行

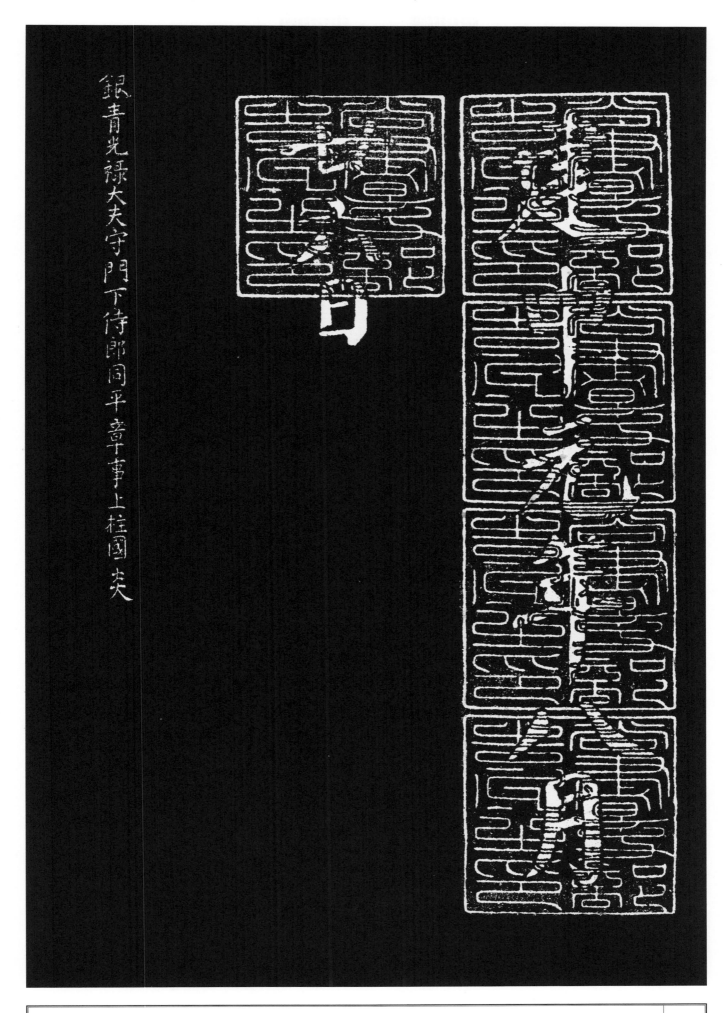

银青光禄大夫守門下侍郎同平章事上柱國炎

释　文

建中元年八月廿六日

银青光禄大夫守门下

侍郎同平章事上柱国

炎

朝議大夫守給事中審

月日時都事

左司郎中

释文

朝议大夫守给事中审
月日时都事
左司郎中

正議大夫吏部侍郎上柱國吳縣開國公賜紫金魚袋

朝議郎權知吏部侍郎賜緋魚袋

吏部尚書闕

釋文

吏部尚書闕
朝議郎权知吏部侍郎
賜緋魚袋
正議大夫吏部侍郎上
柱国吴县开国公赐紫
金鱼袋

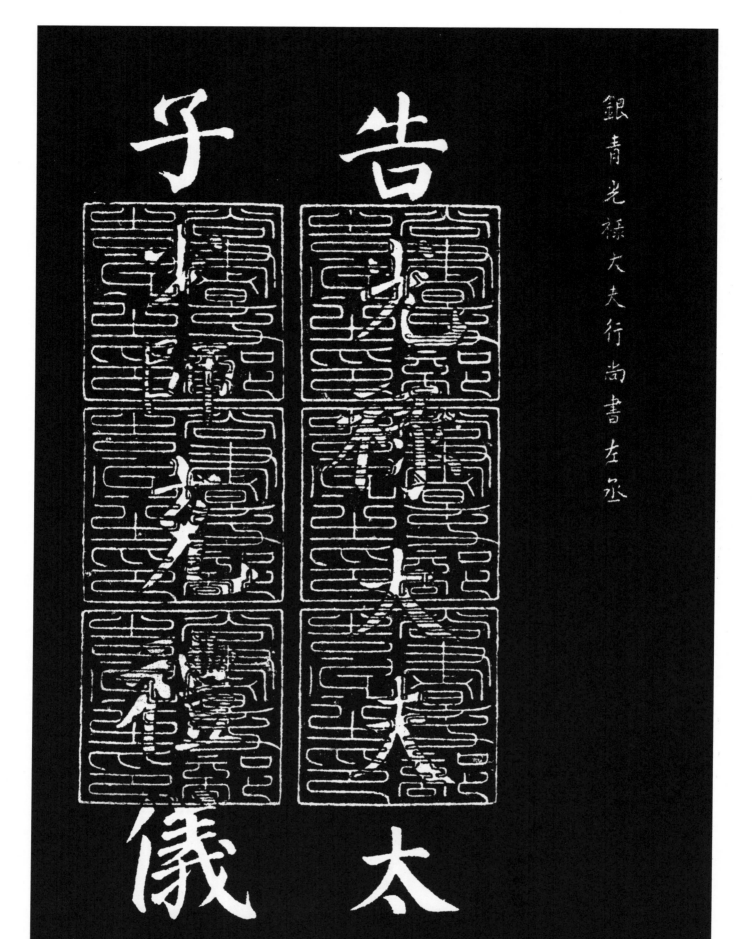

銀青光祿大夫行尚書左丞

告光祿大夫太子少師

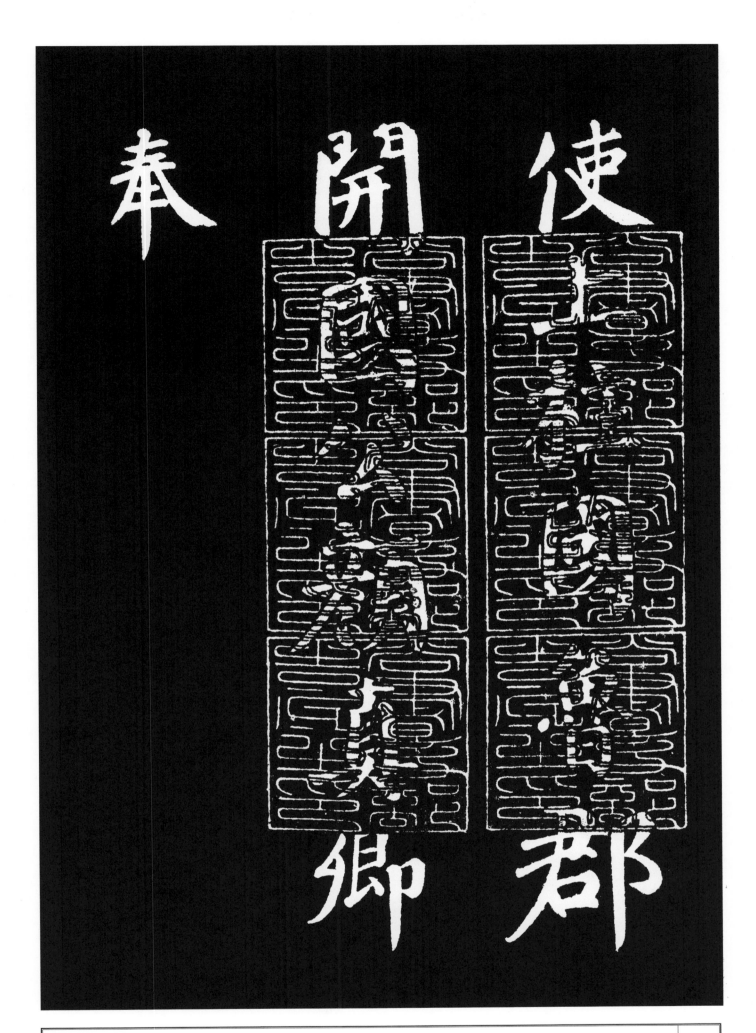

郡 卿

使上柱国鲁郡
开国公颜真卿
奉

释文

69

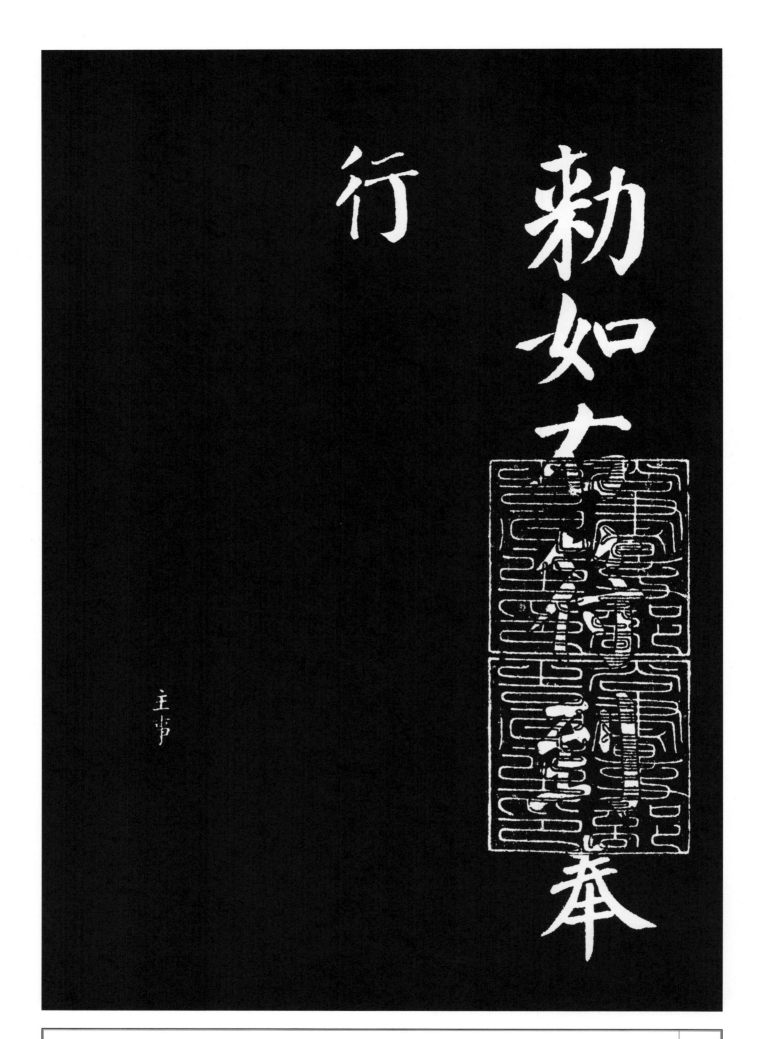

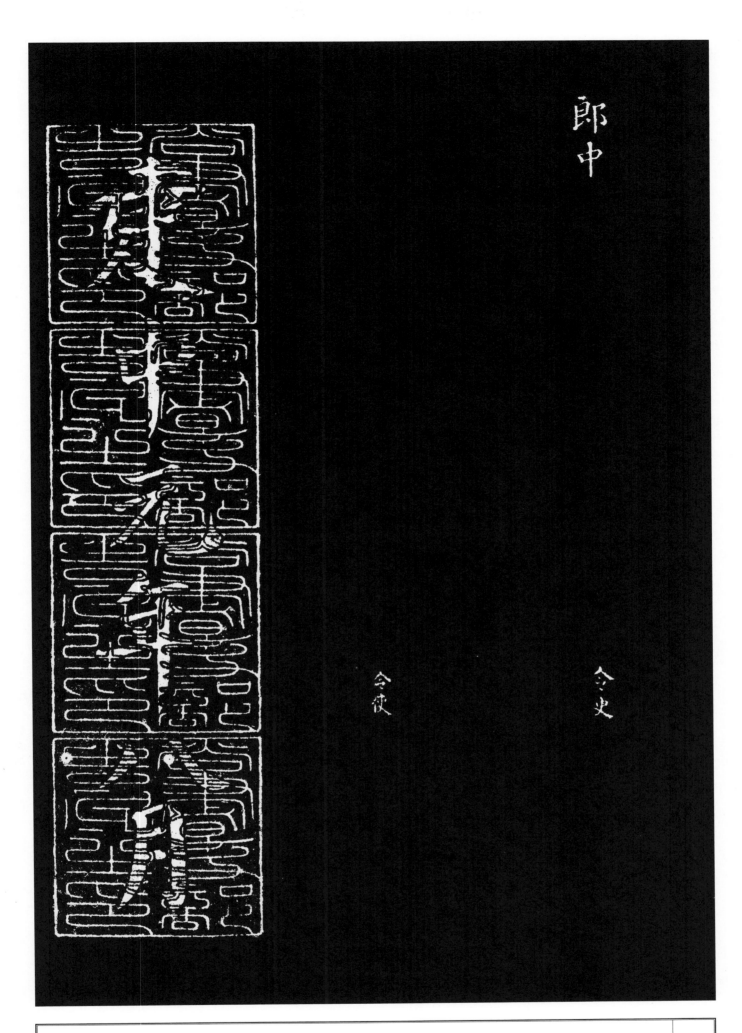

郎中

令史

令使

释文

建中元年八月
令使
郎中　令史

身忠賢不得

魯公末年告

曰下

廿八日下
蔡襄跋
魯公末年告
身忠賢不得

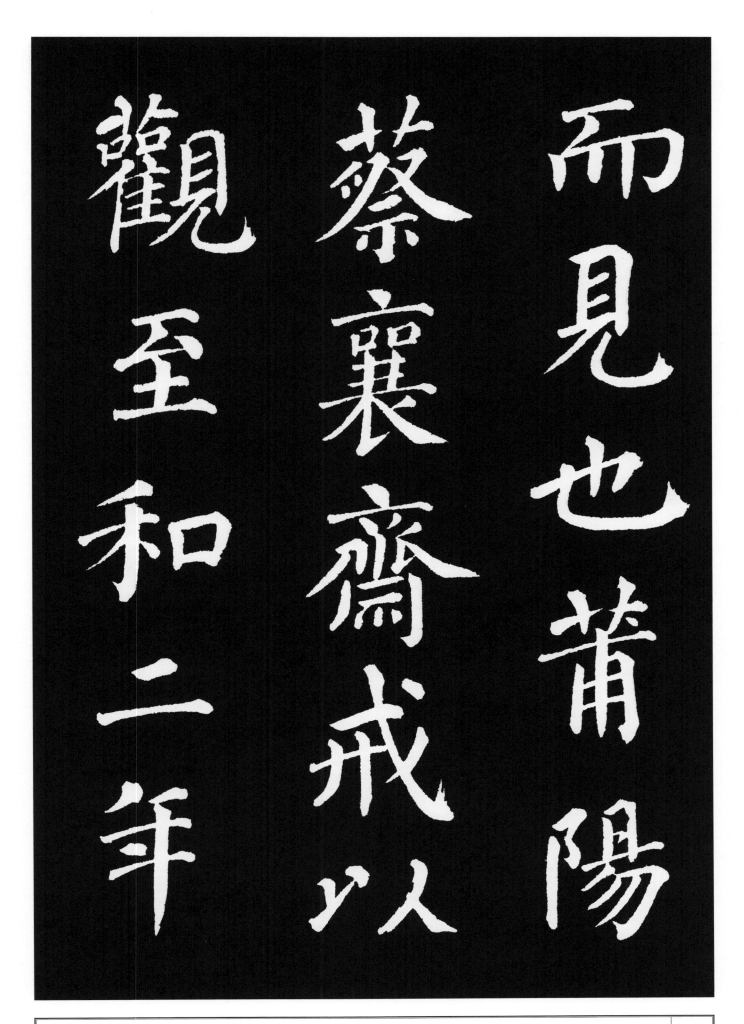

十月廿三日

右顏真卿自書告紹興九年

四月七日臣米友仁恭覽審定

官告世多傳本然唐時如顏平原書者絕

少米原如此卷之奇古真若者又絕少米元

释　文

十月廿三日

米友仁跋

右颜真卿自书告绍兴
九年
四月七日臣米友仁恭
览审定

董其昌跋

官告世多传本然唐时
如颜平原书者绝
少平原如此卷□奇古
豪宕者又绝少米元

颜真卿自书告身宣和
书谱及米芾宝章待

晖蔡君谟既巳赏鉴矣余何容赞一言

董其昌

访录皆所不载今卷尾
有绍兴中米友仁鉴定
跋岂南宋后曾入内府
耶周密烟云过眼录
亦南宋时书所载徐俟

精審況經入石豈妄許

鴻堂帖中其昌鑒別

明董其昌乃撫刻之戲

而不言其流傳所自至

家藏有顏魯公自書告

释 文

家藏有颜鲁公自书告
而不言其流传所自至
明董其昌乃抚刻之戏
鸿堂帖中其昌鉴别
精审况经入石岂妄许

可者耶此卷墨氣似
乏精采而道劲中有
萧疎之致覆校戲鴻
墨刻毫髮不爽米芾
謂劉涇得顔書朱巨川

释文

可者耶此卷墨气似
乏精采而道劲中有
萧疏之致覆校戏鸿
墨刻毫发不爽米芾
谓刘泾得颜书朱巨川

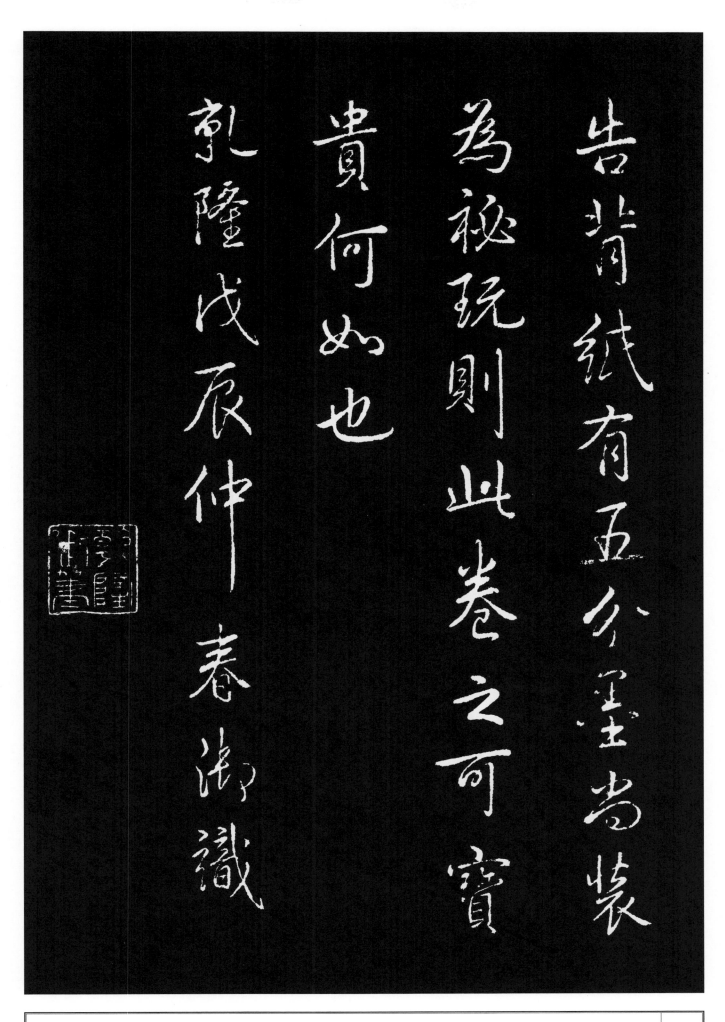

释 文

告背纸有五分墨尚装
为秘玩则此卷之可宝
贵何如也
乾隆戊辰仲春御识

乾隆帝跋

漫将筋骨议前贤　朱诰
裴诗只廓填却笑刘泾
珍背
纸岂知徐俟得真传　端
庄流丽两兼之审定分
识
虎儿立德践行人喜道
如言行者复奚谁　旧
称乞
米邻寒俭乍抚将军诈
宕雄何似告身垂正大
黄庭遗
得旧家风　吉光片羽
总堪珍三百骊珠一串
陈虎帐几
余披几研对题心喜得
佳邻　新城行在御题

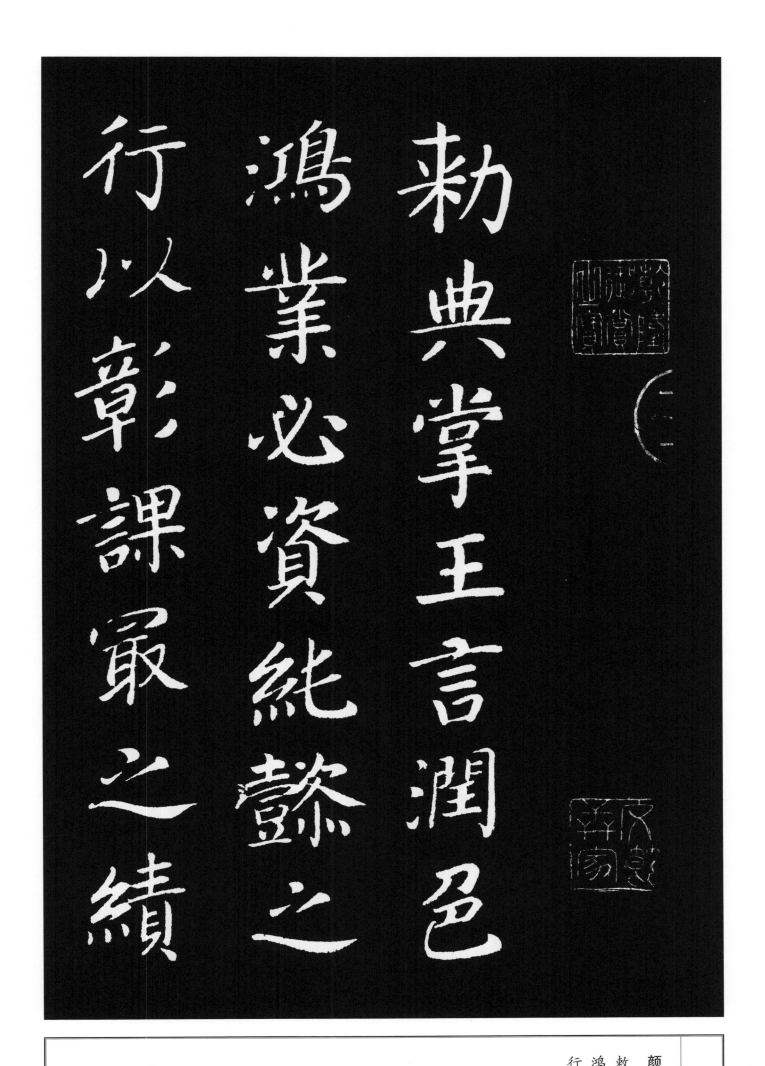

久更其職用得其
才朝議郎行尚書
司勳員外郎知制
誥朱巨川學綜墳

史文含風雅貞廉
可以勵俗通敏可
以成務自司綸翰
屢變星霜酌而不

释 文

史文含风雅贞廉
可以励俗通敏可
以成务自司纶翰
屡变星霜酌而不

竭時謂無對今六
官是揔百度惟貞
才識兼求尒其稱
職膺兹獎拔是用

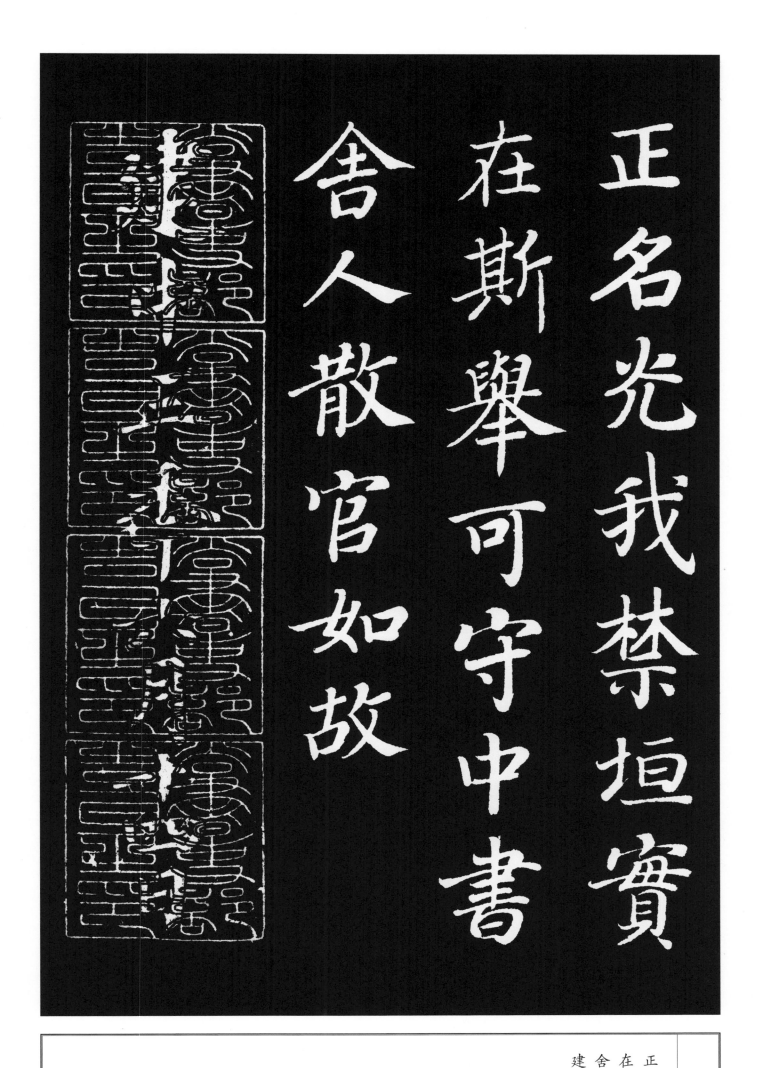

正名光我禁垣實
在斯舉可守中書
舍人散官如故

释文

正名光我禁垣实
在斯举可守中书
舍人散官如故
建中三年六月十四日

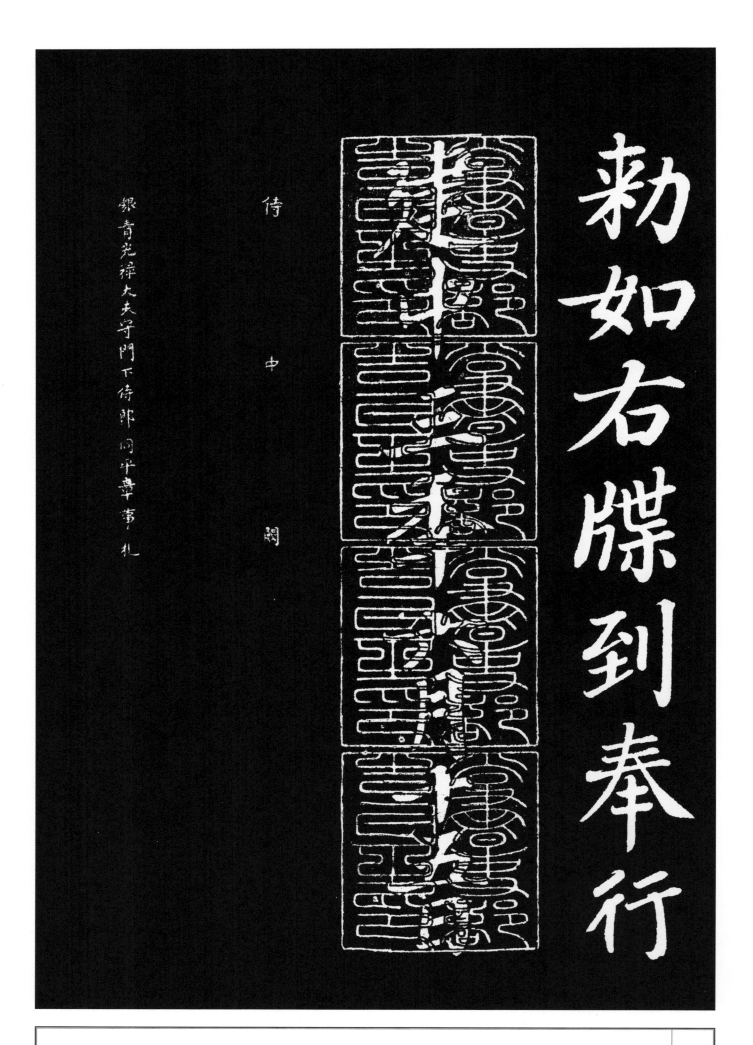

勅如右牒到奉行
建中三年六月十五日
侍中闕
銀青光禄大夫守門下
侍郎同平章事札

释 文

勅如右牒到奉行
建中三年六月十五日
侍中闕
银青光禄大夫守门下
侍郎同平章事札

奉

太尉兼中書令臣在使元

銀青光祿大夫守中書侍郎同中書門下平章事臣張使

通直官朝議郎守給事中賜緋魚袋臣閻撫奉行

释文

太尉兼中书令臣在使
元
银青光禄大夫守中书
侍郎同中书门下平章
事臣张使
通直官朝议郎守给事
中赐绯鱼袋□关□奉
行

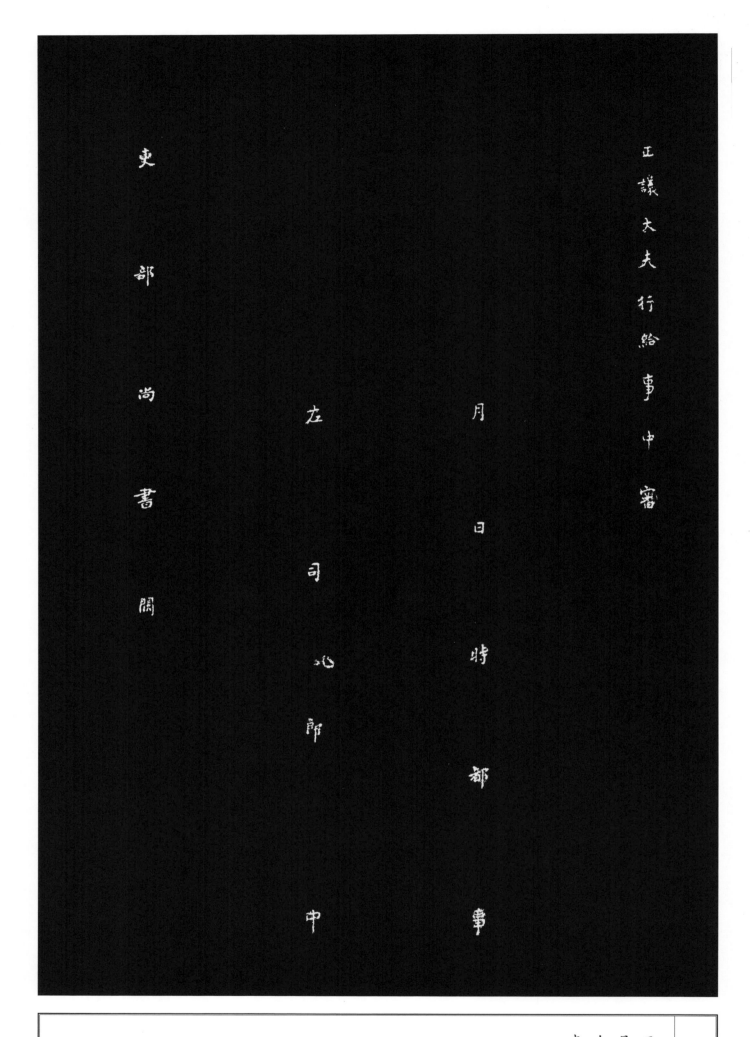

正議大夫行給事中審

月日時都事

左司郎中

吏部尚書闕

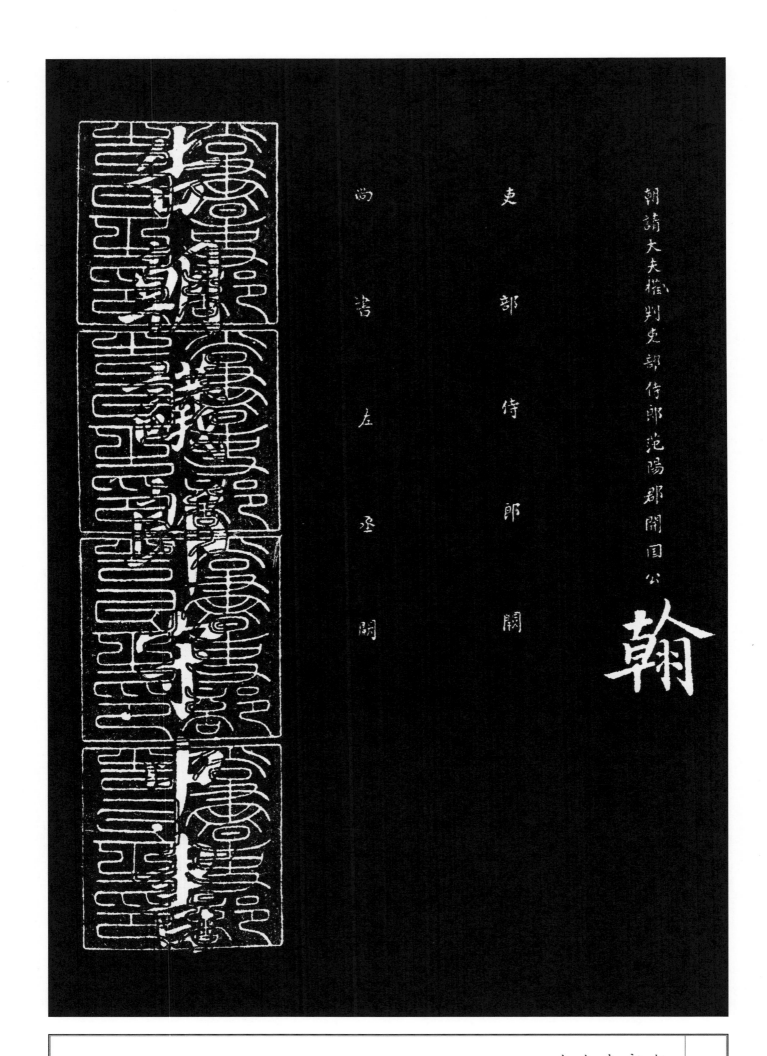

朝請大夫權判吏部侍郎范陽郡開國公

翰

吏部侍郎闕

尚書左丞闕

释 文

朝请大夫权判吏部侍
郎范阳郡开国公翰
吏部侍郎阙
尚书左丞阙
告朝议郎守中书

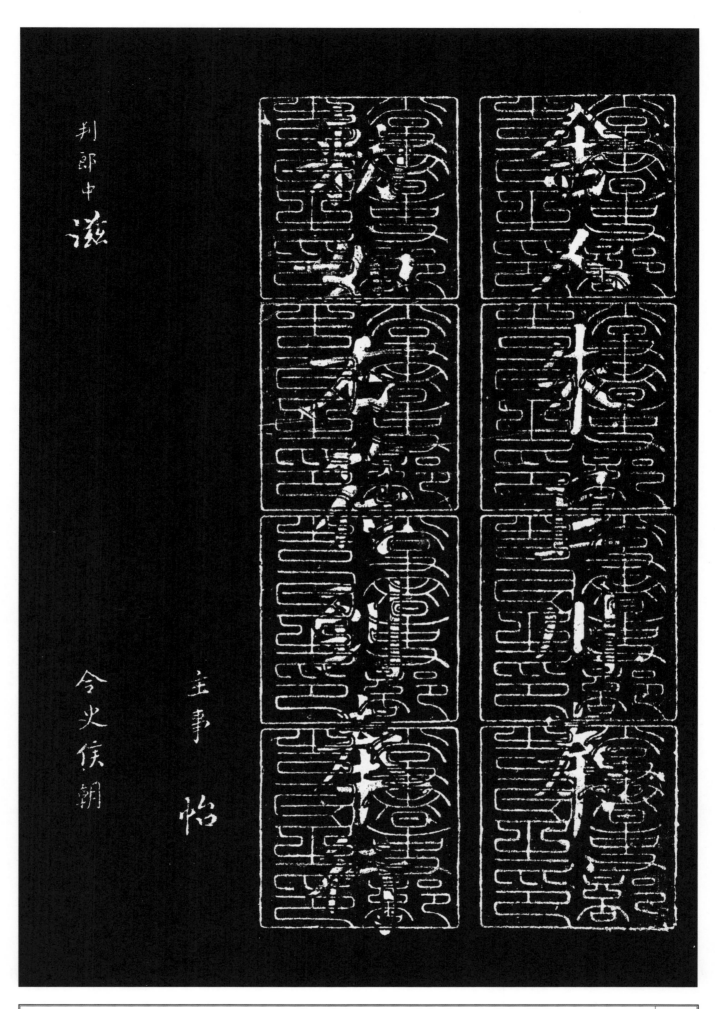

判郎中滋

主事怡

令史侯朝

释文

舍人朱巨川奉
敕如右符到奉行
主事怡
判郎中滋　令史侯
朝

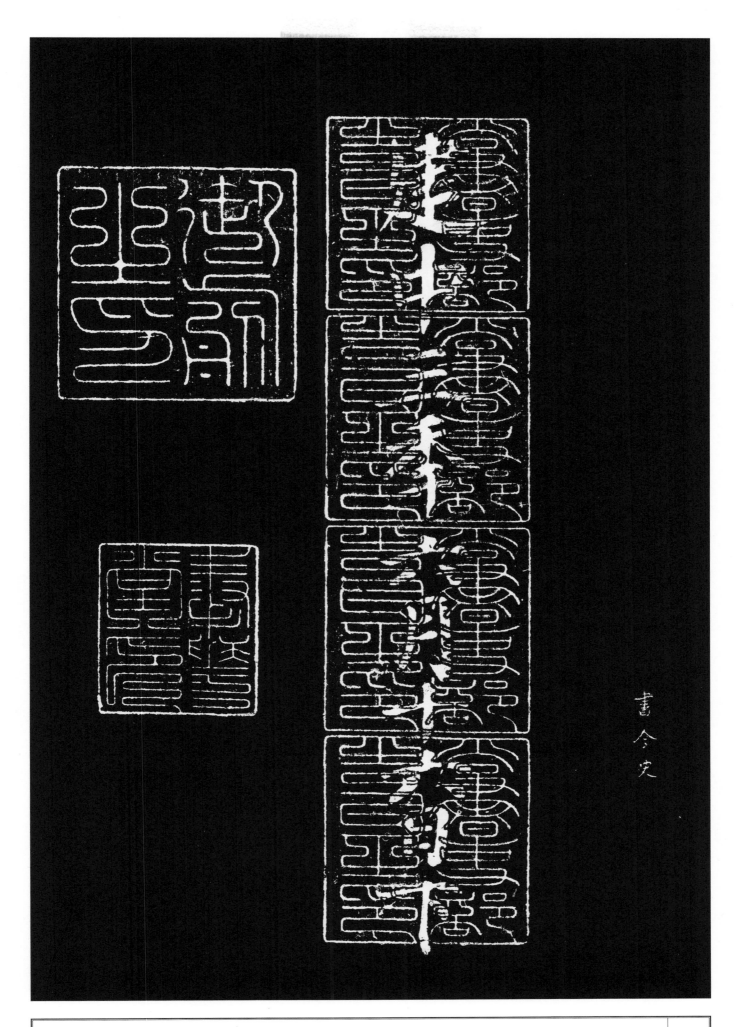

書令史

释　文

书令史
建中三年六月十六日
下

91

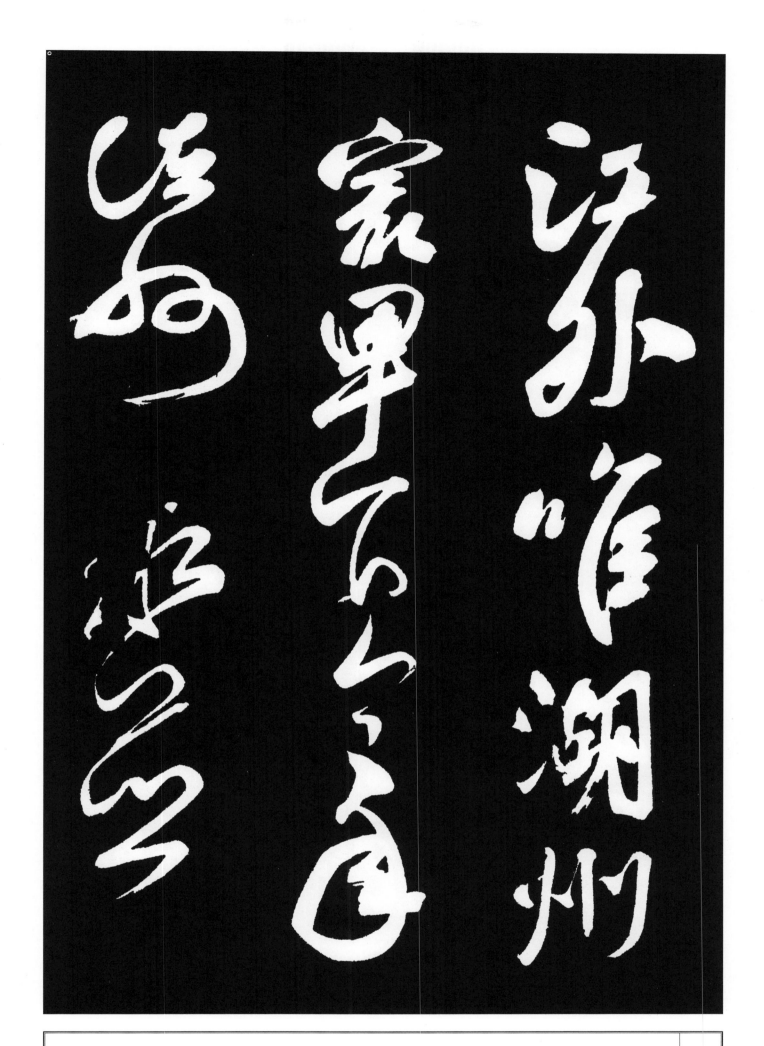

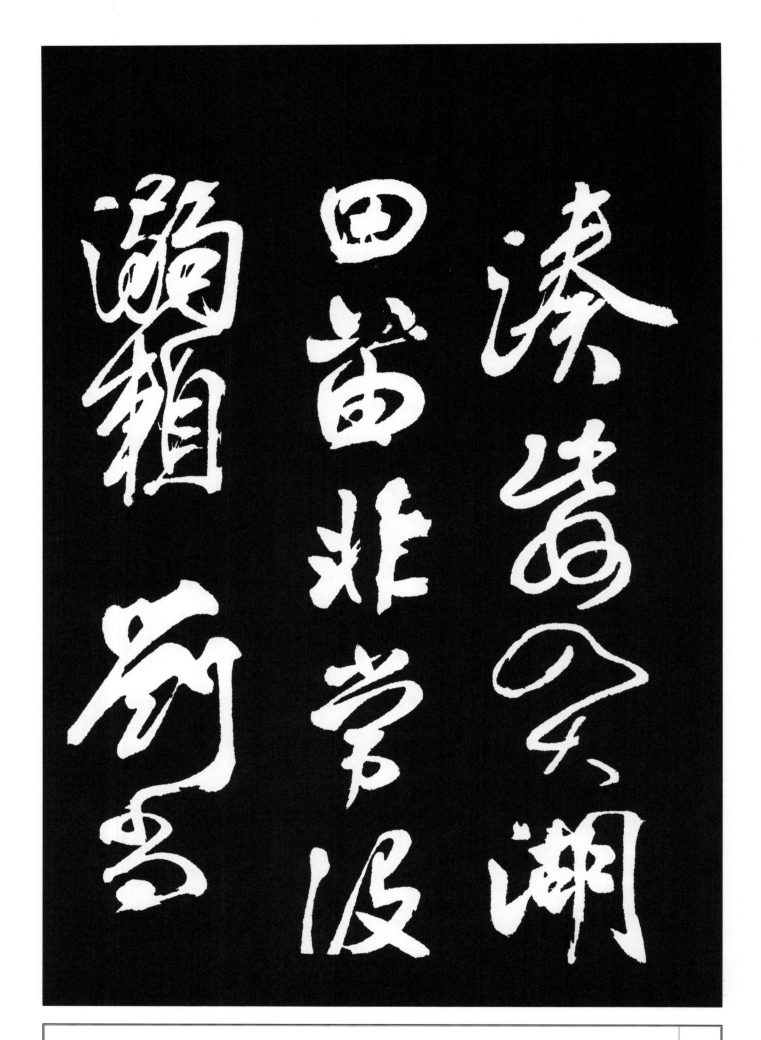

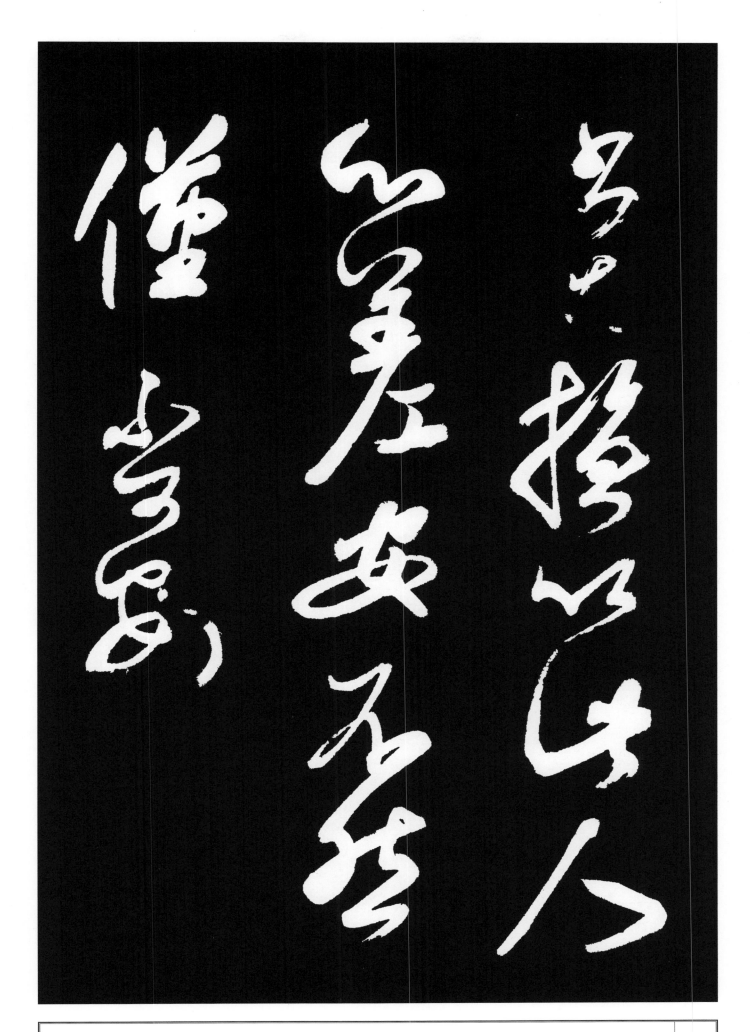

书□抚以此人
心差安不然
仅不可安

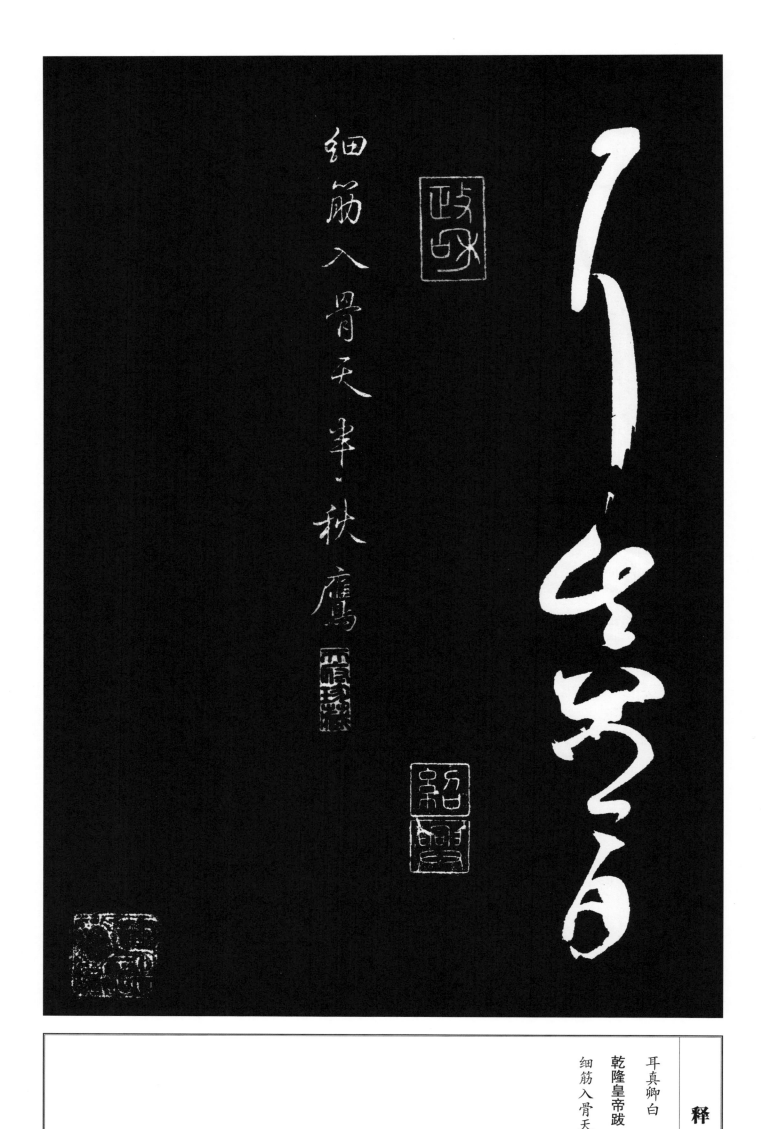

細筋入骨天半秋鷹

释文

耳真卿白
乾隆皇帝跋
细筋入骨天半秋鹰

图书在版编目（CIP）数据

钦定三希堂法帖 . 三 / 陆有珠主编 . -- 南宁 : 广西
美术出版社 , 2023.12
　ISBN 978-7-5494-2655-3

　Ⅰ . ①钦… Ⅱ . ①陆… Ⅲ . ①楷书—法帖—中国—唐
代 Ⅳ . ① J292.21

中国国家版本馆 CIP 数据核字（2023）第 157435 号

钦定三希堂法帖（三）

QINDING SANXITANG FATIE SAN

主　　编：陆有珠
编　者：赵苑利
出 版 人：陈　明
责任编辑：白　桦
助理编辑：龙　力
装帧设计：苏　巍
责任校对：吴坤梅
审　读：陈小英
出版发行：广西美术出版社
地　　址：广西南宁市望园路 9 号（邮编：530023）
网　　址：www.gxmscbs.com
印　　制：南宁市和诚印务有限公司
开　　本：787 mm × 1092 mm　1/8
印　　张：12.25
字　　数：120 千字
出版日期：2024 年 1 月第 1 版第 1 次印刷
书　　号：ISBN 978-7-5494-2655-3
定　　价：64.00 元